嚴復翰墨輯珍

嚴復臨 《千字文》 兩種

主　編　鄭志宇
副主編　陳燦峰

海峽出版發行集團 THE STRAITS PUBLISHING & DISTRIBUTING GROUP | 福建教育出版社

京兆叢書

出品人 \ 總策劃
鄭志宇

嚴復翰墨輯珍

嚴復臨《千字文》兩種

主編
鄭志宇
副主編
陳燦峰
顧問
嚴倬雲 嚴停雲 謝辰生 嚴 正 吳敏生
編委
陳白菱 閏 龑 嚴家鴻 林 鋆
付曉楠 鄭欣悅 游憶君

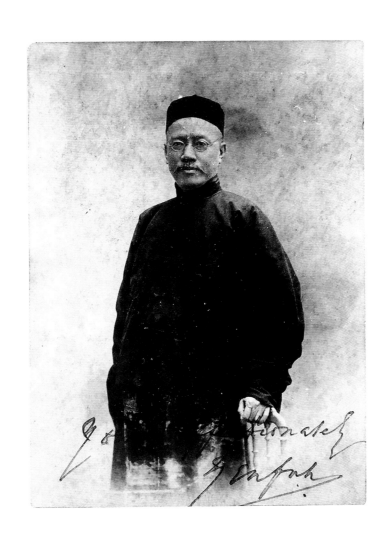

嚴 復

（1854 年 1 月 8 日—1921 年 10 月 27 日）

原名宗光，字又陵，後改名復，字幾道。

近代極具影響力的啓蒙思想家、翻譯家、教育家，新法家代表人物。

《京兆叢書》總序

予所收蓄，不必終予身爲予有，但使永存吾土，世傳有緒。

——張伯駒

作爲人類特有的社會活動，收藏折射出因人而异的理念和多種多樣的價值追求——藝術、財富、情感、思想、品味。而在衆多理念中，張伯駒的這句話毫無疑問代表了收藏人的最高境界和價值追求——從年輕時賣掉自己的房産甚至不惜舉債去換得《平復帖》《游春圖》等國寶級名跡，到多年後無償捐給國家的義舉。先生這種愛祖國、愛民族，費盡心血一生爲文化，不惜身家性命，重道義、重友誼，冰雪肝膽贅志念一統，豪氣萬古淩霄的崇高理念和高潔品質，正是我們編輯出版《京兆叢書》的初衷。

"京兆"之名，取自嚴復翰墨館館藏近代篆刻大家陳巨來爲張伯駒所刻自用葫蘆形"京兆"牙印，此印僅被張伯駒鈐蓋在所藏最珍貴的國寶級書畫珍品上。張伯駒先生對藝術文化的追求、對收藏精神的執著、對家國大義的深情，都深深融入這一方小小的印章上。因此，此印已不僅僅是一個符號、一個印記、一個收藏章，反而因個人的情懷力量積累出更大的能量，是一枚代表"保護"和"傳承"中國優秀文化遺産和藝術精髓的重要印記。

以"京兆"二字爲叢書命名，既是我們編纂書籍、收藏文物的初衷和使命，也是對先輩崇高精神的傳承和解讀。

《京兆叢書》將以嚴復翰墨館館藏嚴復傳世書法以及明清近現代書畫、文獻、篆刻、田黄等文物精品爲核心，以學術性和藝術性的策劃爲思路，以高清畫册和學術專著的形式，來對諸多特色收藏選題和稀見藏品進行針對性的展示與解讀。

我們希望"京兆"系列叢書，是因傳承而自帶韻味的書籍，它連接着百年前的群星閃耀，更願化作攀登的階梯，用藝術的撫慰、歷史的厚重、思想的通透、愛國的情懷，托起新時代的群星，照亮新征程的坦途。

《嚴復臨〈千字文〉兩種》簡介

　　本書爲嚴復所臨《千字文》兩種，其母本一爲隋朝僧人智永所書草書本，一爲宋高宗趙構所書行書本。

　　《千字文》原爲梁朝散騎侍郎、給事中周興嗣在梁武帝的授意下所撰，原名爲《次韻王羲之書千字》，全文爲四字句，對仗工整，條理清晰，文采斐然；按啓功先生的考證，所謂"次韻"可能是梁武帝"指示韻部，令周氏去押"。此後，梁武帝的九弟南平王蕭子範也撰寫了一篇《千字文》，兩本《千字文》文辭各异，書法面目也不一樣。周氏本既稱"次韻王羲之書"，顯然是集王字，且啓功先生認爲當時所集的王字是以真書爲主。在中國書法史上，歷代書家都曾寫過或臨過《千字文》，故流傳版本甚多，而目前所存最早的《千字文》寫本是日本小川氏收藏的隋朝僧人智永所書《真草千字文》。

　　智永爲王羲之七世孫，王羲之第五子王徽之之後，善書法，尤工草書，智果、辯才、虞世南均爲其高足。傳世書跡以《真草千字文》最爲知名，據説當時曾書墨跡達八百多本，今傳世者唯見兩種，一爲日本所藏墨跡本，二爲宋大觀年間刻於西安的石刻"陝西本"。嚴復所臨當爲閣帖中的刻本。此組以第一組最全，僅缺起首四句，其餘各組或多或少均有遺缺；從其中某些單字反復書寫的情況可見嚴復臨習之用心。蘇東坡評智永此帖謂"骨氣深穩，體兼衆妙，精能之至，反造疏淡"，嚴復亦以其精熟的運筆追尋其中的魏晋古意，清健圓勁中有温雅秀潤韻致。按其落款知爲光緒三十四年戊申（1908）十二月初十左右所臨，此時嚴復居天津，十一日袁世凱被清廷"開缺回籍養疴"，嚴復爲此還上折朝廷爲袁氏求情。

　　嚴復所臨另一種《千字文》範本爲宋高宗趙構所書。趙構雖然建立南宋政權，但政治上的昏聵無能歷來爲人所詬病，相比起當皇帝，也許書法才是他最拿手的本事。其書法遠學張芝、鍾繇、二王、智永、顔真卿、孫過庭，近采宋四家、宋徽宗筆法，"自魏晋以來，至六朝筆法，

無不臨摹”，故於真、行、草均有極高造詣。用筆細膩多姿，點畫圓和潤媚，結字舒朗秀整，展現出一種極其高貴華美的貴冑氣息，對南宋書法及後世趙孟頫等大家影響甚深。嚴復所臨行書《千字文》即爲高宗傳世最重要的作品之一（另一重要作品爲本輯所錄《洛神賦》），此作書於南宋紹興二十三年（1153），墨跡本現藏中國臺北故宮博物院。原作通篇行筆果決灑脱而婉麗流暢，結字顧盼生姿而和諧秀致，章法通達疏朗而氣韵生動，展現出極其精熟的筆法與章法把控，頗有蘭亭、聖教遺韻。由於高宗的書學亦從二王、智永、黃庭堅、米芾等人處得力，嚴復學書路徑與此多有重叠，故臨來應甚爲心契，所不同者，高宗所書筆法追求高古凝練，通篇看來雖然字的輕重富有變化，而單字綫條的提按却始終克制，有一種從容優雅的氣派；而嚴復行筆更加迅疾，在快速行筆之中亦加大提按的變化，有些綫條顯得更加犀利。此種情況也與嚴復臨智永《千字文》頗爲相似，即原作在筆法在更加含蓄，綫條更加飽滿，而嚴復所書明顯更加張揚跳宕。究其原因，一方面是個人用筆習慣的問題，另一方面可能也是書寫工具的不同所致。

對於臨帖的態度，歷代書家都有不同看法，總結起來無非是形神畢肖，或是自出心裁。但任何一個卓有建樹的書法家，其對於個性的表達是最爲看重的，這種表達有時候是溫和的，有時候是激烈的，無一不以體現其個人深厚學養與獨特思想爲目的。嚴復臨帖的可貴之處，即在其無論面對何種經典範本，都能在其中展現出自己獨特的個人風格與書學理念，而且這種風格與理念是始終一致的。這種一致性，就是一個優秀書家的標志。

目録

臨隋智永 《千字文》

一組（三件）

戊申臘月初十題誌於滬

千文畢卷並誌於此

珠稱夜光　果珍李柰　菜重芥薑　海鹹河淡　鱗潛羽翔
龍師火帝　鳥官人皇　始制文字　乃服衣裳　推位讓國
有虞陶唐　弔民伐罪　周發殷湯　坐朝問道　垂拱平章
愛育黎首　臣伏戎羌　遐邇壹體　率賓歸王　鳴鳳在樹
白駒食場　化被草木　賴及萬方　蓋此身髮　四大五常
恭惟鞠養　豈敢毀傷　女慕貞絜　男效才良　知過必改
得能莫忘　罔談彼短　靡恃己長　信使可覆　器欲難量
墨悲絲染　詩讚羔羊　景行維賢　克念作聖　德建名立
形端表正　空谷傳聲　虛堂習聽　禍因惡積　福緣善慶
尺璧非寶　寸陰是競　資父事君　曰嚴與敬　孝當竭力
忠則盡命　臨深履薄　夙興溫凊　似蘭斯馨　如松之盛
川流不息　淵澄取映　容止若思　言辭安定　篤初誠美
慎終宜令　榮業所基　籍甚無竟　學優登仕　攝職從政
存以甘棠　去而益詠　樂殊貴賤　禮別尊卑　上和下睦
夫唱婦隨　外受傅訓　入奉母儀　諸姑伯叔　猶子比兒
孔懷兄弟　同氣連枝　交友投分　切磨箴規　仁慈隱惻
造次弗離　節義廉退　顛沛匪虧　性靜情逸　心動神疲
守真志滿　逐物意移　堅持雅操　好爵自縻　都邑華夏
東西二京　背邙面洛　浮渭據涇　宮殿盤鬱　樓觀飛驚
圖寫禽獸　畫綵仙靈　丙舍傍啓　甲帳對楹　肆筵設席
鼓瑟吹笙　升階納陛　弁轉疑星　右通廣內　左達承明
既集墳典　亦聚群英　杜稾鍾隸　漆書壁經　府羅將相
路俠槐卿　戶封八縣　家給千兵　高冠陪輦　驅轂振纓
世祿侈富　車駕肥輕　策功茂實　勒碑刻銘　磻溪伊尹
佐時阿衡　奄宅曲阜　微旦孰營　桓公匡合　濟弱扶傾
綺迴漢惠　說感武丁　俊乂密勿　多士寔寧　晉楚更霸
趙魏困橫　假途滅虢　踐土會盟　何遵約法　韓弊煩刑
起翦頗牧　用軍最精　宣威沙漠　馳譽丹青　九州禹跡
百郡秦并　嶽宗恆岱　禪主云亭　雁門紫塞　雞田赤城
昆池碣石　鉅野洞庭　曠遠綿邈　巖岫杳冥　治本於農
務茲稼穡　俶載南畝　我藝黍稷　稅熟貢新　勸賞黜陟
孟軻敦素　史魚秉直　庶幾中庸　勞謙謹勅　聆音察理
鑑貌辨色　貽厥嘉猷　勉其祗植　省躬譏誡　寵增抗極
殆辱近恥　林皋幸即　兩疏見機　解組誰逼　索居閑處
沉默寂寥　求古尋論　散慮逍遙　欣奏累遣　慼謝歡招
渠荷的歷　園莽抽條　枇杷晚翠　梧桐蚤凋　陳根委翳
落葉飄颻　游鵾獨運　凌摩絳霄　耽讀翫市　寓目囊箱
易輶攸畏　屬耳垣牆　具膳餐飯　適口充腸　飽飫烹宰
飢厭糟糠　親戚故舊　老少異糧　妾御績紡　侍巾帷房
紈扇圓潔　銀燭煒煌　晝眠夕寐　藍筍象床　弦歌酒讌
接杯舉觴　矯手頓足　悅豫且康　嫡後嗣續　祭祀蒸嘗
稽顙再拜　悚懼恐惶　箋牒簡要　顧答審詳　骸垢想浴
執熱願涼　驢騾犢特　駭躍超驤　誅斬賊盜　捕獲叛亡
布射僚丸　嵇琴阮嘯　恬筆倫紙　鈞巧任釣　釋紛利俗
並皆佳妙

03 高｜22.3 厘米
長｜尺寸不一
材質｜水墨紙本

矯手頓足　悅豫且康

嫡後嗣續　祭祀烝嘗

稽顙再拜　悚懼恐惶

牋牒簡要　顧答審詳

骸垢想浴　執熱願涼

驢騾犢特　駭躍超驤

誅斬賊盜　捕獲叛亡

布射遼丸　嵇琴阮嘯

恬筆倫紙　鈞巧任釣

釋紛利俗　並皆佳妙

毛施淑姿　工顰妍笑

年矢每催　曦暉朗曜

璇璣懸斡　晦魄環照

指薪修祜　永綏吉劭

矩步引領　俯仰廊廟

束帶矜莊　徘徊瞻眺

孤陋寡聞　愚蒙等誚

謂語助者　焉哉乎也

果珍李柰菜重芥薑海鹹

河淡鱗潛羽翔龍師火

帝鳥官人皇始制文字

乃服衣裳推位讓國有

虞陶唐弔民伐罪周發

殷湯坐朝問道垂拱平

章愛育黎首臣伏戎羌

遐邇壹體率賓歸王

鳴鳳在樹白駒食場化

雲騰致雨露結為霜金
生麗水玉出崑岡劍號
巨闕珠稱夜光果珍李

遠近高下耆舊寄情緒
情雲出岫習狂禍因慈積福
孫善蔭人履北堂于陰芘芑
蔬淡父夕異田勤之家居閑
渴力志呂坐病涼涼後高風
與溫清以葉新華如松之生
以源不見淵澄取映官邸此思
言靜安定芳初味美性輕
百事榮苦而雲莖葉古世究
元學信望仕挹豫信攷字

坐朝問道　垂拱平章
愛育黎首　臣伏戎羌　遐邇壹體率
賓歸王　鳴鳳在樹　白
化被草木　賴及萬方　蓋
此身髮　四大五常　恭惟鞠養
豈敢毀傷　女慕貞絜
男效才良　知過必改
得能莫忘　罔談彼短　靡恃己長
信使可覆　器欲難量
墨悲絲染　詩讚羔羊
景行維賢　克念作聖

情逸心動神疲尚去

志滿逐物言辭望掛

雅操好尋自廣褚多

邑華文東西二京省芒

面洛浮渭搜洼宮殿鬱

聲樓觀飛驚圖寫禽獸

裝畫綵仙靈丙舍傍啟

甲帳對楹肆莚設席

潔政妾以甘棠去而益詠

亦殊貴賤禮別尊卑上和

六睦夫唱婦隨外受傅訓

入奉母儀諸姑伯叔猶子

比兒孔懷兄弟同氣連枝

交友投分切磨箴規仁

慈隱惻造次弗離節義廉

退顛沛匪虧性靜情逸

新研刻銘碑溪信多
佐時河海荼室曲早漱旦
飄學棧石邊言滴弱挂
似猗迴灌畫況威盡丁
俊又寞物多士言寔言
楚文寞協觀困橫偃
遠城稱詩去金與何
堂句法群榮信再拓

鼓瑟吹笙　陞階納陛
弁轉疑星　右通廣內
左達承明　既集墳典
亦聚群英　杜稿鍾隸
漆書壁經　府羅將相
路俠槐卿　戶封八縣
家給千兵　高冠陪輦
驅轂振纓　世祿侈富
車駕肥輕　策功茂實

宣威沙漠　馳譽丹青
九州禹跡　百郡秦并
嶽宗恒岱　禪主云亭
雁門紫塞　雞田赤城
昆池碣石　鉅野洞庭
曠遠綿邈　巖岫杳冥
治本於農　務茲稼穡
俶載南畝　我藝黍稷
稅熟貢新　勸賞黜陟

烽燧盡時夕寐無笑

家床翁歌沽酒瀟瀟瀟

摻杓束豹鴉子都元悅

漫旦庸疲嗣皴祭礿

芸嘗稚新母揚棲慢三

愴持摻若要倍笑窄洋

孫坛招治執起仉涼鞋

孫犢特弱譯松讓洗新

事三甫隻投亡市朽遶

園莽抽條枇杷晚翠

梧桐早凋陳根委翳

飄颻遊鵾獨運凌摩

絳霄耽讀玩市寓目囊

箱易輶攸畏屬耳垣牆

具膳餐飯適口充腸

飽飫烹宰飢厭糟糠

親戚故舊老少異糧妾御績紡

侍巾帷房紈扇圓潔

宣申亞蒙书鴻泥清

與吾亭帝手也

戊申臘月初十題語永泗

千文半卷並訊於此

丸嵇琴阮嘯恬筆倫紙鈞巧任釣釋紛利俗並皆佳妙毛施淑姿工顰妍笑年矢每催曦暉朗曜璇璣懸斡晦魄環照指薪修祜永綏吉劭矩步引領俯仰廊廟束帶矜莊徘徊瞻眺

樣狂狙淮通樣

雲沈

故魚道

城海招涼

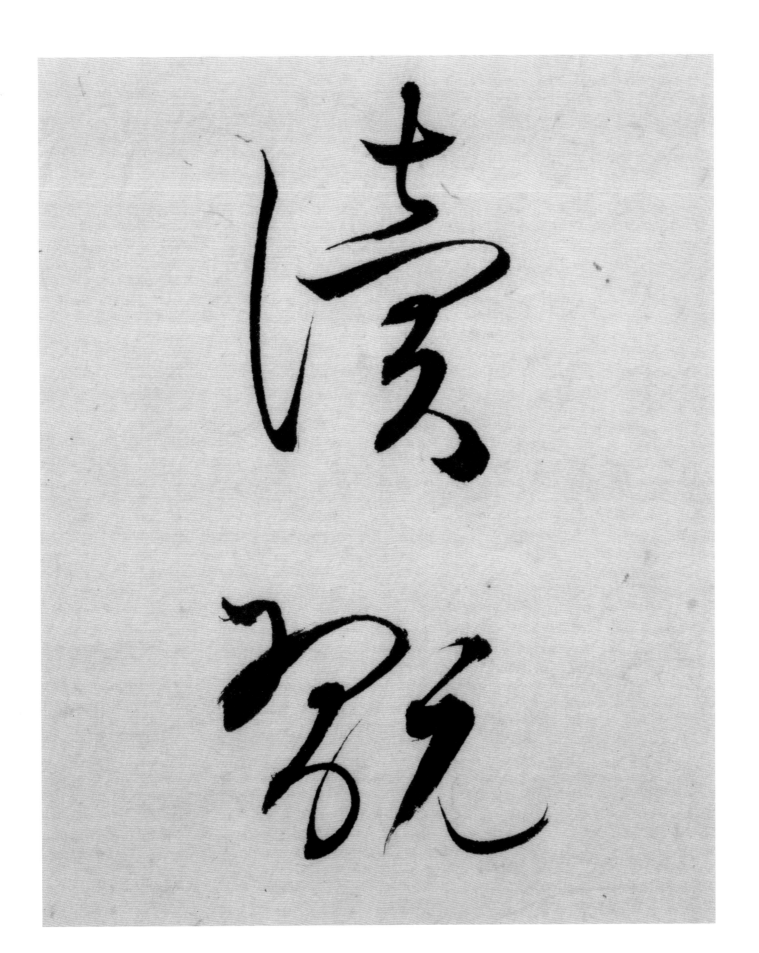

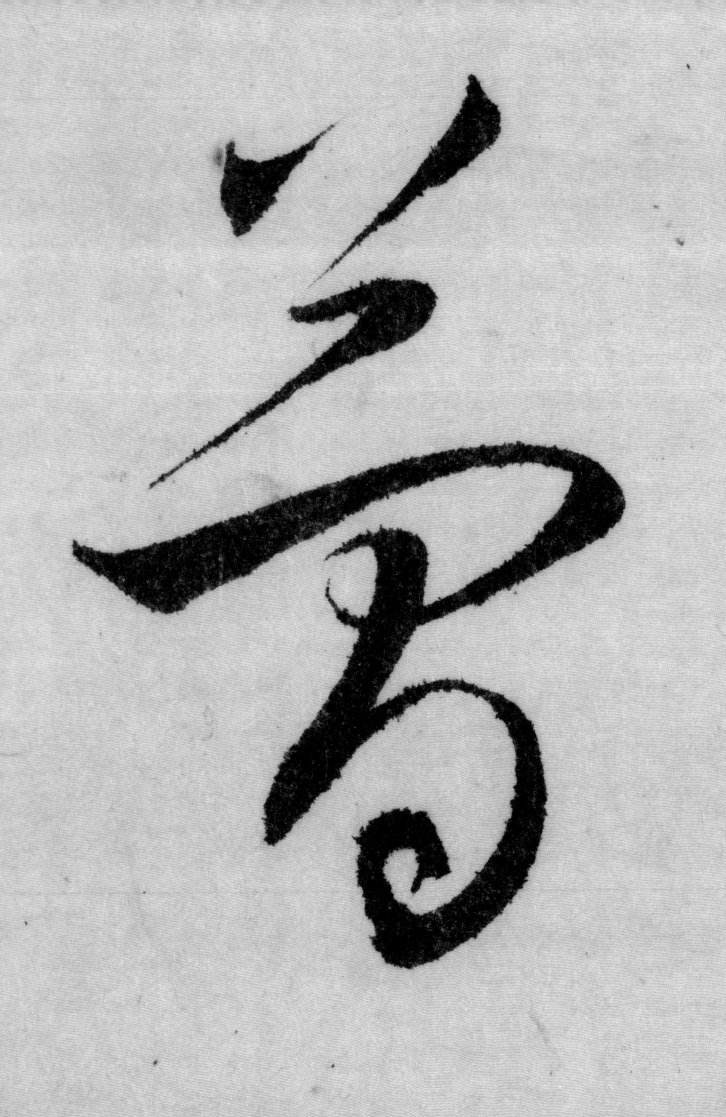

率賓歸王鳴鳳在樹

洞庭曠遠

寅江木松

殘南破藏

事論書郡事

感祥主言高

毅每春清

承明兔
羹杜高紫

鼓瑟吹笙

殆辱近恥　林皋幸即　兩疏見機　解組誰逼　索居閑處　沉默寂寥　求古尋論　散慮逍遙　欣奏累遣　慼謝歡招　渠荷的歷　園莽抽條　枇杷晚翠　梧桐早凋　陳根委翳　落葉飄颻　遊鵾獨運　凌摩絳霄　耽讀玩市　寓目囊箱　易輶攸畏　屬耳垣牆

寒來暑往

秋收冬藏

閏餘成歲

律呂調陽

雲騰致雨

露結為霜

釋紛利俗，並皆佳妙。毛施淑姿，工顰妍笑。年矢每催，曦暉朗曜。璇璣懸斡，晦魄環照。指薪修祜，永綏吉劭。矩步引領，俯仰廊廟。束帶矜莊

鳳在梧桐不在凡木低徊于
木賴及菶芬芳此乃于飛
四大无常苦苦苦性不稱量
巳知毀傷如葉不貞葬身敦
十年春过如风共草无怨
因浚彼坦麻情之長信史句
露浚兴言難重墨然孫漆
詩漢美莱兒雅吳別之
化雲治建名立所諭素心宣
云寄書書因言

龍師火帝　鳥官人皇　始制文字　乃服衣裳

果珍李柰　菜重芥薑　海鹹河淡　鱗潛羽翔

推位讓國　有虞陶唐　弔民伐罪　周發殷湯

坐朝問道　垂拱平章　愛育黎首　臣伏戎羌

遐邇壹體　率賓歸王　鳴鳳

嫗姆猶如受傳訓　入事母儀

清姑沃若群以次孔懷之事

同氣連枝交友技分切磨

識恃仁慈恆造次弗離態

嗟嗟慮迎新沛迎歡性

郊情逸心寄神疲宵去志

海遠物之物染扶雅操好

尋自廣者心寄壽庚東西二

東嘗言面滌涓湄搜陲官

啟戲弄我哥横壊觀飛夢窗圜

積福緣善慶尺璧非寶寸

陰是競資父事君曰嚴與

敬孝當竭力忠則盡命臨

深履薄夙興溫凊似蘭斯

馨如松之盛川流不息

淵澄取映容止若思言

辭安定篤初誠美慎終

宜令榮業所基籍甚無竟

學優登仕攝職從政存

以甘棠去而益詠

景行維賢　克念作聖
德建名立　形端表正
空谷傳聲　虛堂習聽
禍因惡積　福緣善慶
尺璧非寶　寸陰是競
資父事君　曰嚴與敬
孝當竭力　忠則盡命
臨深履薄　夙興溫凊
似蘭斯馨　如松之盛
川流不息　淵澄取映
容止若思　言辭安定
篤初誠美　慎終宜令
榮業所基　籍甚無竟
學優登仕　攝職從政

漁佚劬於喜家理謹釵
鍇鑑釵以撺色乱庶素素
素試勉重起粗若新對新保
咸寇悟窕增抗趣經高追記

林宰平書

鴈門紫塞　雞田赤城
昆池碣石　鉅野洞庭
曠遠綿邈　巖岫杳冥
治本於農　務茲稼穡
俶載南畝　我藝黍稷
稅熟貢新　勸賞黜陟

好書

睡

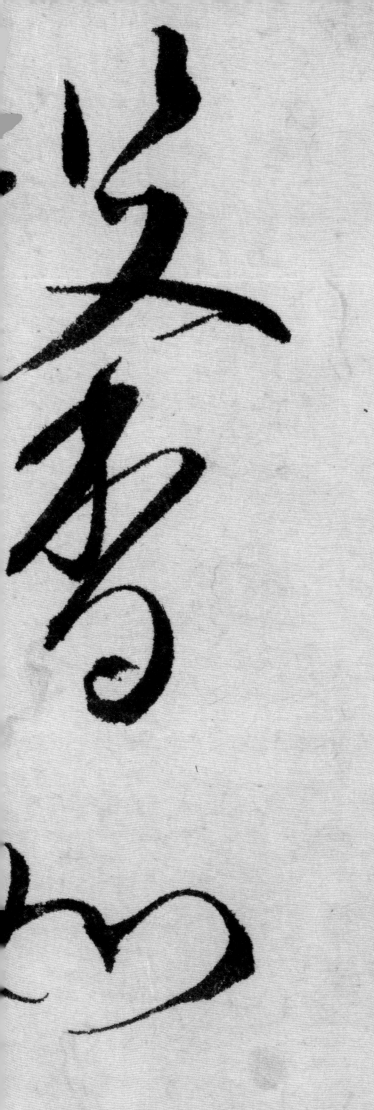

減言就悟

林寉半

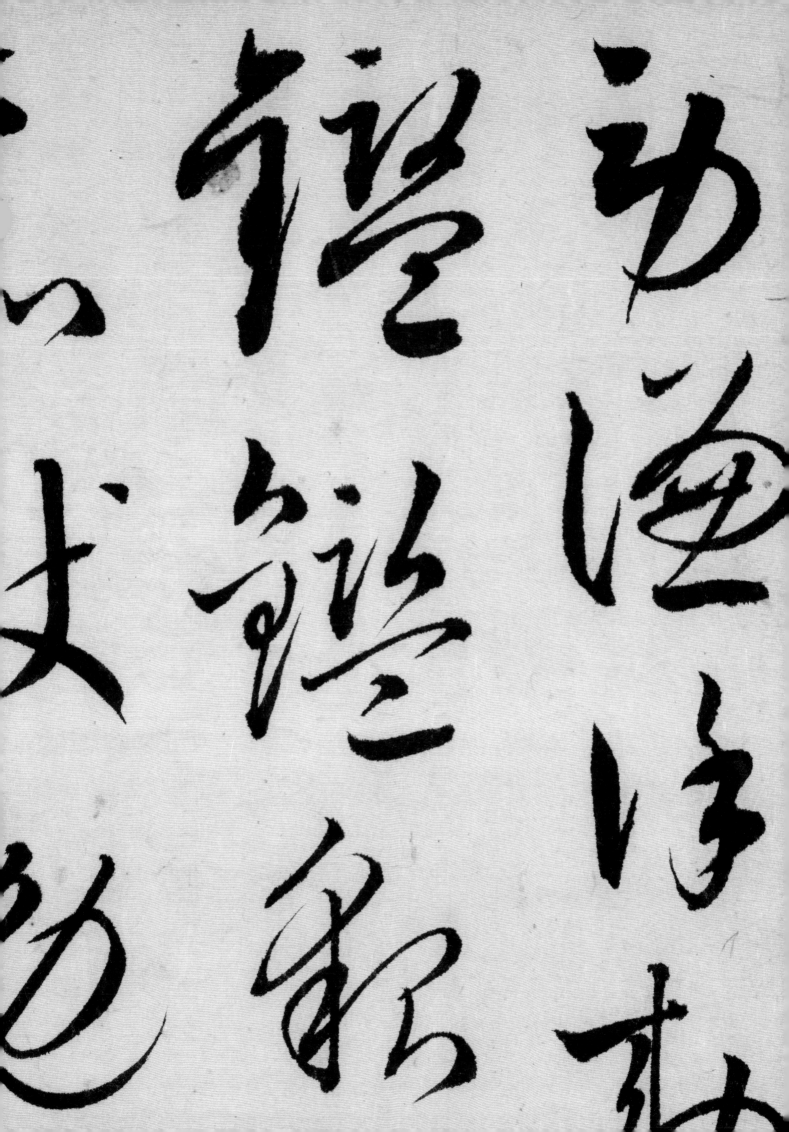

敬觀

盡起

林壽

掛一群權

四事友

任得廣廈萬千何
佃瞻眺孤貧中無蒙
才淺鄙性興平居未
弟殊黃廿諸所之平上和
下睦宗姻媾貽此交傳訓
入室母儀清姑妙吉糕子以
於孔惟兄弟同第連枝
交友投分切磨箴規仁慈
語悅造次弗離顛分

亡布射僚丸嵇琴阮嘯

恬筆倫紙鈞巧任釣釋紛

利俗並皆佳妙毛施淑姿

工顰妍笑年矢每催羲暉

朗曜璇璣懸斡晦魄環照

指薪修祜永綏吉劭矩步引領俯

數善皆子聲俗女業

真摯多如少子言弓逾去

波四弦草愈圖淡波垣

糜恃之去后史丐竂廈

言難量墨心孫淩諾

潢美羊集川雜美耕

被草木

賴及萬方

蓋此身髮

四大五常

恭惟鞠養

豈敢毀傷

稽顙再拜　悚懼恐惶
牋牒簡要　顧答審詳
骸垢想浴　執熱願涼
驢騾犢特　駭躍超驤
誅斬賊盜　捕獲叛亡
布射僚丸　嵇琴阮嘯
恬筆倫紙　鈞巧任釣
釋紛利俗　並皆佳妙
毛施淑姿　工

麋惜之書

多難書畫

漢蕪草兼

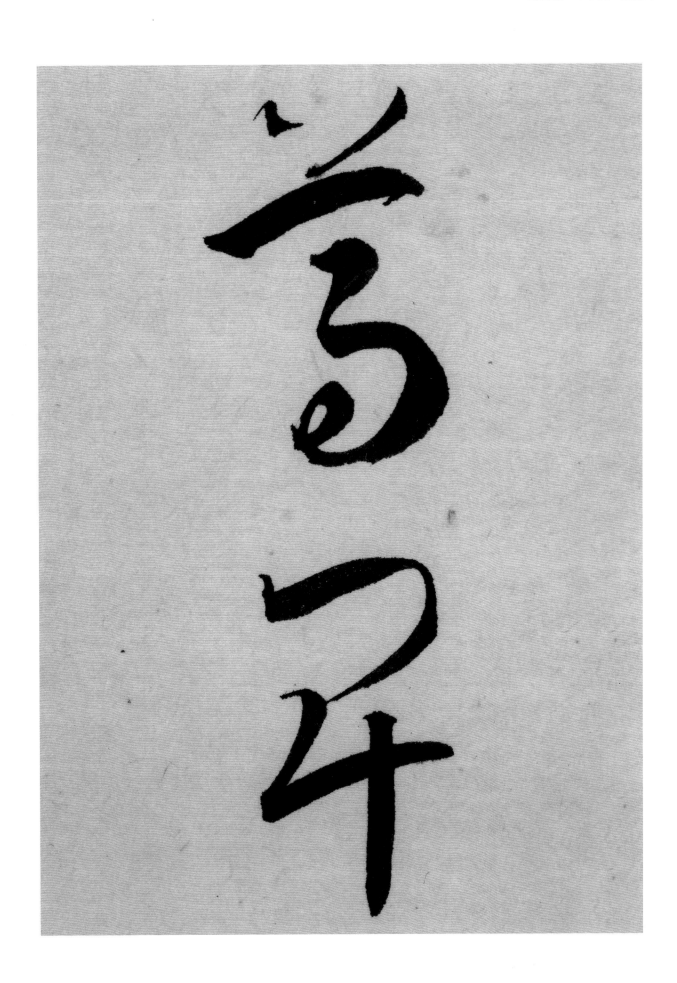

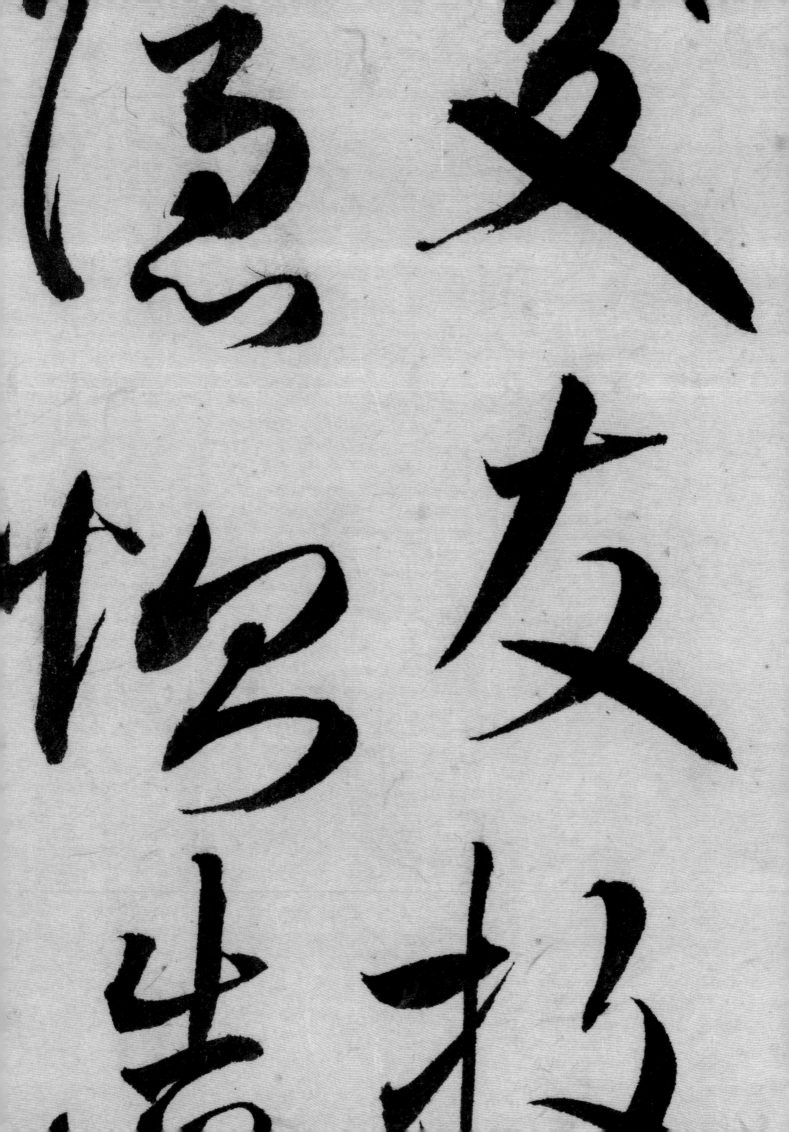

筆
舞
兄
況
抱
扮

臨宋趙構《千字文》

一組（二件）

空谷傳聲，虛堂習聽。禍因惡積，福緣善慶。尺璧非寶，寸陰是競。資父事君，曰嚴與敬。

孝當竭力，忠則盡命。臨深履薄，夙興溫凊。似蘭斯馨，如松之盛。川流不息，淵澄取映。容止若思，言辭安定。篤初誠美，慎終宜令。榮業所基，籍甚無竟。學優登仕，攝職從政。存以甘棠，去而益詠。樂殊貴賤，禮別尊卑。

上和下睦，夫唱婦隨。外受傅訓，入奉母儀。諸姑伯叔，猶子比兒。孔懷兄弟，同氣連枝。交友投分，切磨箴規。仁慈隱惻，造次弗離。節義廉退，顛沛匪虧。性靜情逸，心動神疲。守真志滿，逐物意移。堅持雅操，好爵自縻。

曠遠綿邈，巖岫杳冥。治本於農，務茲稼穡。俶載南畝，我藝黍稷。稅熟貢新，勸賞黜陟。孟軻敦素，

史魚秉直，庶幾中庸。勞謙謹敕，聆音察理，鑑貌辨色。貽厥嘉猷，勉其祗植。省躬譏誡，寵增抗極。殆辱近恥，林皋幸即。兩疏見機，解組誰逼。索居閑處，沈默寂寥。求古尋論，散慮逍遙。欣奏累遣，慼謝歡招。

渠荷的歷，園莽抽條。枇杷晚翠，梧桐早凋。陳根委翳，落葉飄颻。游鵾獨運，凌摩絳霄。耽讀玩市，寓目囊箱。易輶攸畏，屬耳垣牆。具膳餐飯，適口充腸。飽飫烹宰，饑厭糟糠。親戚故舊，老少異糧。妾御績紡，侍巾帷

千字文

天地元黃　宇宙洪荒　日月盈昃　辰宿列張　寒來暑往　秋收冬藏　閏餘成歲　律呂調陽　雲騰致雨　露結為霜　金生麗水　玉出崑岡　劍號巨闕　珠稱夜光　果珍李柰　菜重芥薑　海鹹河淡　鱗潛羽翔　龍師火帝　鳥官人皇　始制文字　乃服衣裳　推位讓國　有虞陶唐　弔民伐罪　周發殷湯　坐朝問道　垂拱平章　愛育黎首　臣伏戎羌　遐邇壹體　率賓歸王　鳴鳳在竹　白駒食場　化被草木　賴及萬方

蓋此身髮　四大五常　恭惟鞠養　豈敢毀傷　女慕清潔　男效才良　知過必改　得能莫忘　罔談彼短　靡恃己長　信使可覆　器欲難量　墨悲絲染　詩讚羔羊

都邑華夏　東西二京　背邙面洛　浮渭據涇　宮殿盤鬱　樓觀飛驚　圖寫禽獸　畫綵仙靈　丙舍傍啟　甲帳對楹　肆筵設席　鼓瑟吹笙　升階納陛　弁轉疑星　右通廣內　左達承明　既集墳典　亦聚群英　杜稿鍾隸　漆書壁經　府羅將相　路俠槐卿　戶封八縣　家給千兵　高冠陪輦　驅轂振纓　世祿侈富　車駕肥輕　策功茂實　勒碑刻銘　磻溪伊尹　佐時阿衡　奄宅曲阜　微旦孰營　桓公匡合　濟弱扶傾　綺回漢惠　說感武丁　俊乂密勿　多士寔寧　晉楚更霸　趙魏困橫　假途滅虢　踐土會盟　何遵約法　韓弊煩刑　起翦頗牧　用軍最精　宣威沙漠　馳譽丹青

房宅團扇圓潔　銀燭煒煌　晝眠夕寐　藍筍象床　歌酒讌接　杯舉觴　矯手頓足　悅豫且康　嫡後嗣續　祭祀蒸嘗　稽顙再拜　悚懼恐惶　箋牒簡要　顧答審詳　骸垢想浴　執熱願涼　驢騾犢特　駭躍超驤　誅斬賊盜　捕獲叛亡　布射遼丸　嵇琴阮嘯　恬筆倫紙　鈞巧任釣　釋紛利俗　並皆佳妙　毛施淑姿　工顰妍笑　年矢每催　曦暉朗曜　璇璣懸斡　晦魄環照　指薪修祜　永綏吉劭　矩步引領　俯仰廊廟　束帶矜莊　徘徊瞻眺

孤陋寡聞　愚蒙等誚　謂語助者　焉哉乎也

骸垢想浴執熱願涼驢騾
犢特駭躍超驤誅斬斬
斬賊盜捕

孤陋寡聞愚蒙等誚謂
語助者焉哉乎也
紹興二十三年歲次癸酉
二月初十日御書院書

02　高 | 22.3 厘米
長 | 尺寸不一
材質 | 水墨紙本

易輶攸畏　屬耳垣牆　具膳餐飯　適口充腸　飽飫烹宰　飢厭糟糠　親戚故舊　老少異糧　妾御績紡　侍巾帷房　紈扇圓潔　銀燭煒煌　晝眠夕寐　藍筍象床　絃歌酒讌　接杯舉觴　矯手頓足　悅豫且康　嫡後嗣續　祭祀蒸嘗　稽顙再拜　悚懼恐惶　牋牒簡要　顧答審詳

磻溪伊尹　佐時阿衡　奄宅曲阜　微旦孰營　桓公匡合　濟弱扶傾　綺回漢惠　說感武丁　俊乂密勿　多士寔寧　晉楚更霸　趙魏困橫　假途滅虢　踐土會盟　何遵約法　韓弊煩刑　起翦頗牧　用軍最精　宣威沙漠　馳譽丹青　九州禹跡　百郡秦并　嶽宗恆岱

火帝鳥官人皇始制文字

乃服衣裳推位遜國有

虞陶唐弔民伐罪周發商

湯坐朝問道垂拱平章

愛育黎首臣伏戎羌遐邇

壹體率賓歸王鳴鳳在竹

白駒食場化被草木賴及

萬方蓋此身髮四大五常

恭惟鞠養豈敢毀傷女

千字文

天地元黃宇宙洪荒日月盈
昃辰宿列張寒來暑往秋收
冬藏閏餘成歲律呂調陽
雲騰致雨露結為霜金生麗
水玉出崑崗劍號巨闕珠稱
夜光菓珍李柰菜重芥薑
海鹹河淡鱗潛羽翔龍師

當竭力忠則盡命臨深履
薄夙興溫凊似蘭斯馨如
松之盛川流不息淵澄取映容
止若思言辭安定篤初誠美
慎終宜令榮業所基籍
甚無竟學優登仕攝職
從政存以甘棠去而益詠樂
殊貴賤禮別尊卑上和下睦

慕貞絜　男效才良　知過必
改　得能莫忘　罔談彼短　靡
恃己長　信使可覆　器欲難
量　墨悲絲染　詩讚羔羊
景行維賢　剋念作聖　德建
名立　形端表正　空谷傳聲　虛
堂習聽　禍因惡積　福緣善慶
尺璧非寶　寸陰是競
資父事君　曰嚴與敬　孝

華夏東西二京背邙面洛

浮渭據涇宮殿盤鬱樓

觀飛驚圖寫禽獸畫綵

仙靈丙舍傍啟甲帳對

楹肆筵設席鼓瑟吹笙

升階納陛弁轉疑星右通廣

內左達承明既集墳典亦

聚群英杜稾鍾隸漆書

夫唱婦隨外受傅訓入奉

母儀諸姑伯叔猶子比兒

孔懷兄弟同氣連枝交友

投分切磨箴規仁慈隱惻

造次弗離節義廉退顛

沛匪虧性靜情逸心動神

疲守真志滿逐物意稱

堅持雅操好爵自縻都邑

楚更霸趙魏困橫假途滅虢

踐土會盟何遵約法韓

弊煩刑起翦頗牧用軍

最精宣威沙漠馳譽丹青

九州禹跡百郡秦并嶽宗

泰岱禪主云亭鴈門紫

塞雞田赤城昆池碣石鉅野

辟經有羅將相路俠槐卿

戶封八縣家給千兵高冠

陪輦驅轂振纓世祿侈富

車駕肥輕策功茂實勒碑勒

刻銘磻溪伊尹佐時阿衡奄

宅曲阜澂旦孰營齊公輔合

濟弱扶傾綺迴漢惠說感武

丁俊乂密勿多士寔寧晉

省身誘識寵增抗趣弦唇

近歐林寧幸即兩疏見機

解但誰通索居閑安沈默

審察求古聲論散憲道

遙故奏累遣感謝歡招集

荊的歷園美舞抽條枇杷晚

翠捂桐早飛陳根委羈為客

塞雞田赤城昆池碣石鉅野

洞庭曠遠綿邈巖岫杳冥

治本於農務茲稼穡俶載

南畝我藝黍稷稅熟貢

新勸賞黜陟孟軻敦素

史魚秉直庶幾中庸

勞謙謹勅聆音察理鑑貌

歌酒讌接杯拳觴矯手

頓足悦預且康烯後嗣懷懋

祀墓奇稽穎再拜悚懼恐

埕殘碟蘭要顧答審詳

眽垢想浴執熱氯涼驢騾

犢特駭躍超驤誅斬賊盜

捕獲叛亡布財適弹嵇琴

葉飄飄遊鵾獨運凌摩絳

霄耽讀翫市寓目囊箱

輶攸畏屬耳垣牆具膳湌

叔適口充腸飽飯烹宰

饑厭糟糠親戚故舊耆少

異糧妾御績紡侍巾帷

房團扇圓潔銀燭煒煌

孤陋寡聞愚蒙等誚謂
語助者焉哉乎也

阮嘯恬筆倫紙鈞巧任釣

釋紛利俗並皆佳妙毛施

淑姿工顰妍笑年矢

每催曦暉朗曜璇璣懸斡

晦魄環照指薪修祜永綏

吉劭矩步引領俯仰廊

廟束帶矜莊徘徊瞻眺

雲騰致雨露結

水玉出崑岡劍號

夜光果珍李柰

海鹹河淡鱗潛羽

近雨林窣舉即雨

解組誰逼遠索居開

審察十求古尋論

遠故奏累盡遣感

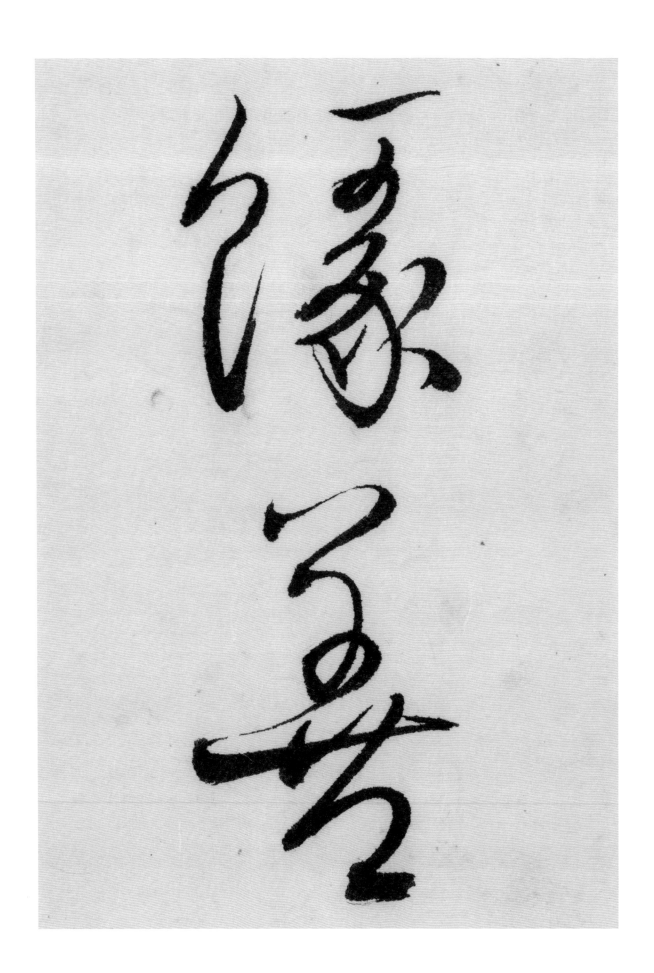

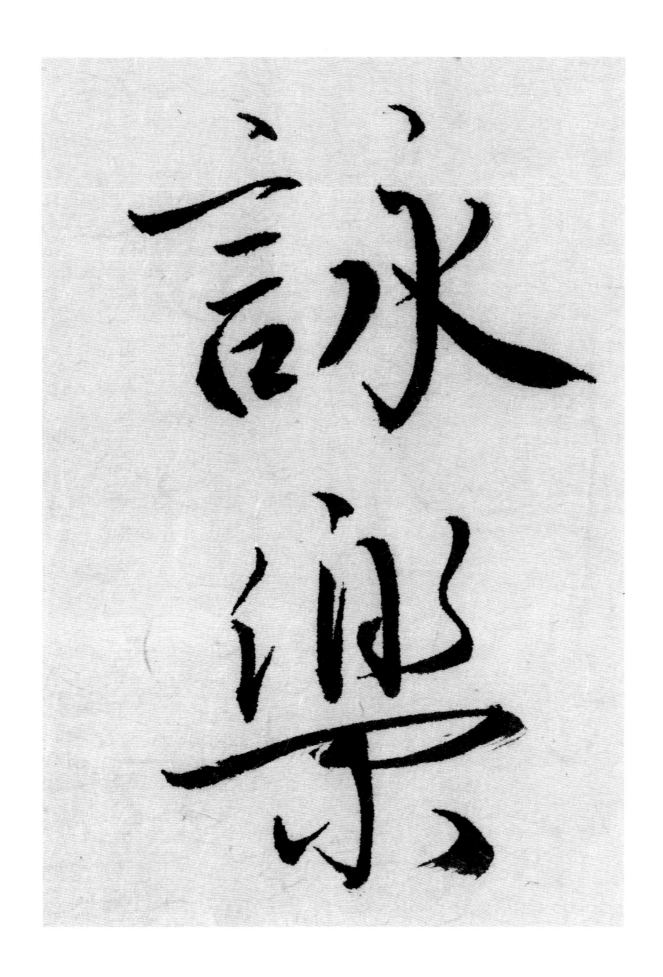

知隨篡更闻

语即者下鸡

度宇真志 壁持 雅探好

試

禪

主

雞

田

青

城

顿刑趣阔

精中窒盛海

恐惶殘牒蘭要顧荅審詳

骸垢想浴執熱顧涼驢騾

懷特㩳躍超驤誅斬斬斬

斬斬賊盜捕

易輶攸畏屬耳

垣牆具膳

湌飯適口充腸

飽飫烹宰

飢厭糟糠親戚故舊老

少異糧妾御績紡侍巾

帷房紈扇圓潔銀燭煒

煌晝眠夕寐藍筍象床

弦歌酒讌接杯舉觴矯手

頓足悅豫且康嫡後嗣續

庭徘佪瞻眺孤陋寡聞愚

孤陋寡聞愚蒙等詰謂
語助者焉哉乎也
紹興二十三年歲次癸酉
二月初十日御書院書

铭磻溪伊尹佐時阿衡奄

宅曲阜微旦孰營桓公匡

合濟弱扶傾綺迴漢惠説

感武丁俊乂密勿多士寔

寧晉楚更霸趙魏困橫假

途滅虢踐土會盟何遵約

法韓弊煩刑起翦頗牧用

軍最精宣威沙漠馳譽丹

青九州禹跡百郡秦并嶽

耳垣墻具膳腸飽飯烹宰糠親戚故舊績紡侍巾

銘幡溪伊尹

樵牧之布頁

沆嘯悟古筆

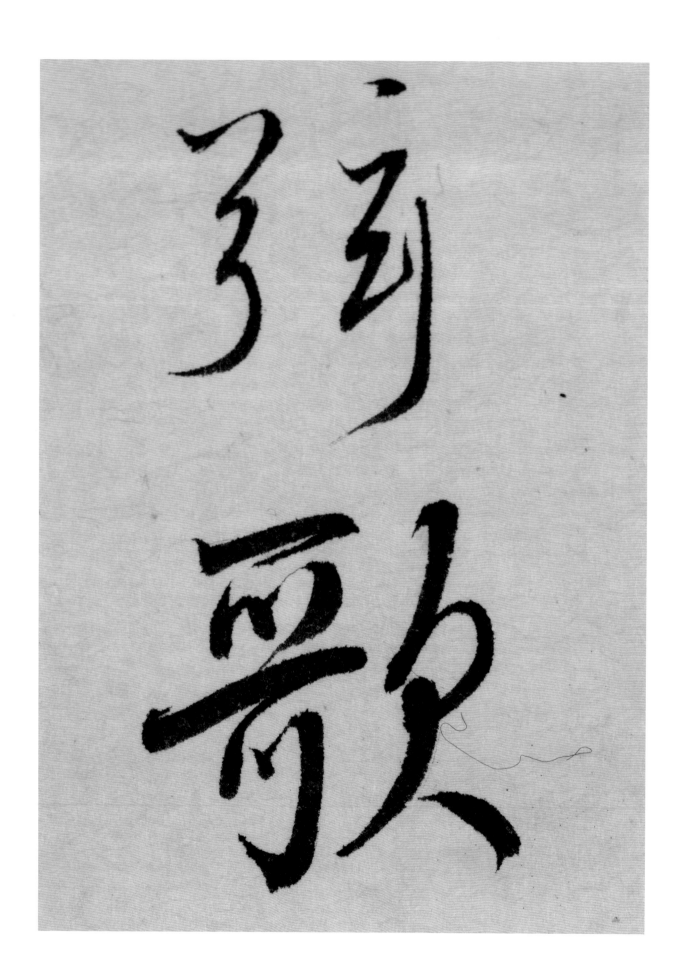

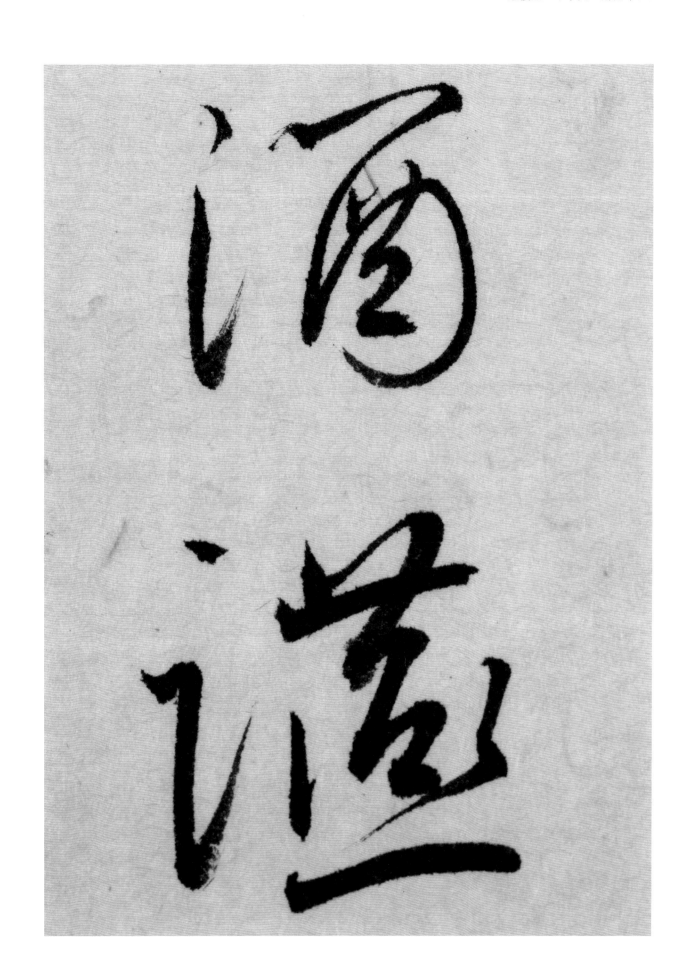

酒　朝　詩

寅　束

閈　世　知

晚向魄光環眾暉晃軍

圖書在版編目(CIP)數據

嚴復臨《千字文》兩種/鄭志宇主編;陳燦峰副主編.—福州:福建教育出版社,2024.1
（嚴復翰墨輯珍）
ISBN 978-7-5334-9860-3

Ⅰ.①嚴…　Ⅱ.①鄭…　②陳…　Ⅲ.①漢字－法帖－中國－近代　Ⅳ.①J292.27

中國國家版本館 CIP 數據核字(2023)第 237736 號

嚴復翰墨輯珍
Yan Fu Lin Qianzi Wen Liangzhong
嚴復臨《千字文》兩種

主　　　編：鄭志宇
副 主 編：陳燦峰
責任編輯：郭佳
美術編輯：林小平
裝幀設計：林曉青
攝　　　影：鄒訓楷
出版發行：福建教育出版社
出 版 人：江金輝
社　　　址：福州市夢山路 27 號
郵　　　編：350025
電　　　話：0591-83716932
策　　　劃：翰廬文化
印　　　刷：雅昌文化（集團）有限公司
　　　　　　（深圳市南山區深雲路 19 號）
開　　　本：635 毫米×965 毫米　1/8
印　　　張：14.5
版　　　次：2024 年 1 月第 1 版
印　　　次：2024 年 1 月第 1 次印刷
書　　　號：ISBN 978-7-5334-9860-3
定　　　價：118.00 元

如發現本書印裝質量問題,請向本社出版科(電話:0591-83726019)調換。